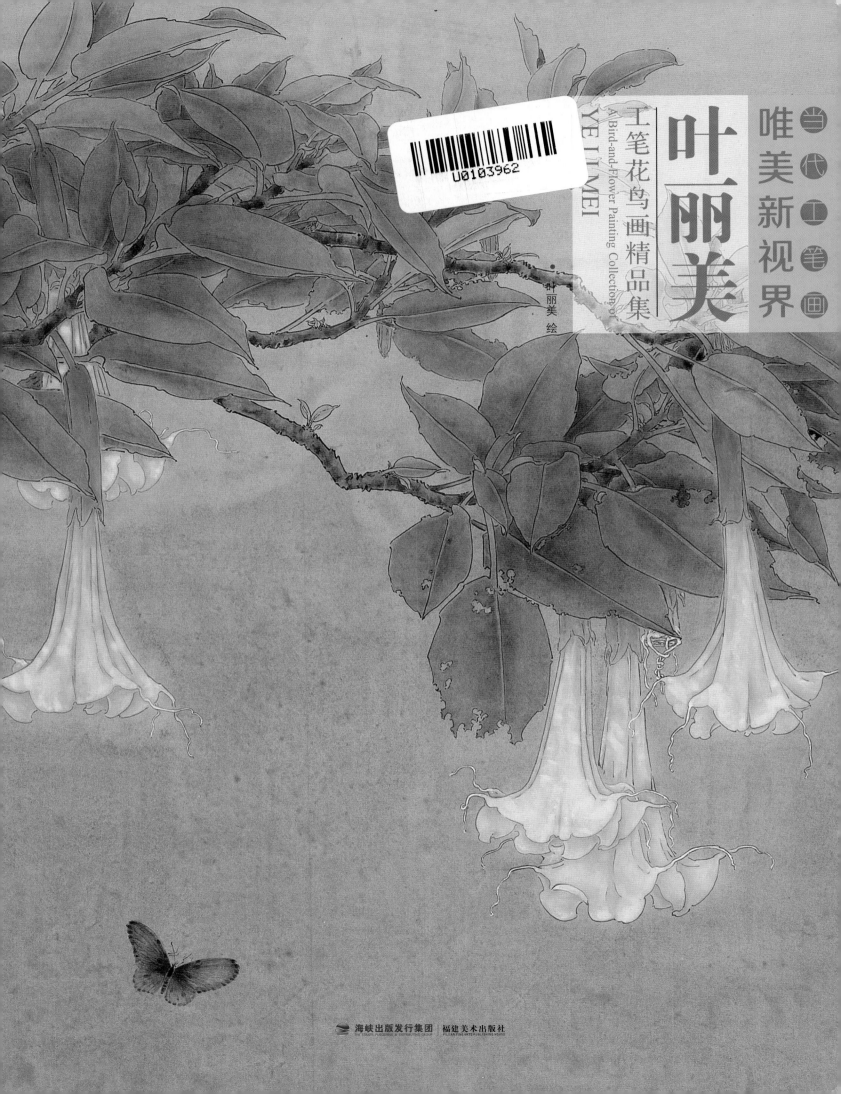

当代工笔画

唯美新视界

叶丽美

工笔花鸟画精品集

A Bird-and-Flower Painting Collection of YE LIMEI

YE LIMEI

叶丽美 绘

海峡出版发行集团 THE STRAITS PUBLISHING & DISTRIBUTING GROUP ｜福建美术出版社 FUJIAN FINE ARTS PUBLISHING HOUSE

叶丽美

原名叶杏媛，字若离，生于广东惠州，中国艺术研究院美术学硕士。作品曾多次参加全国美展并获奖。现供职于中国艺术研究院，为中国美术家协会会员、国家二级美术师、中国画创作研究院研究员、文化部青年美术工作委员会委员、中国美术家协会工笔重彩研究会研究员、北京女美术家联谊会会员、北京工笔画会会员、中关村画院艺委会主任。

近年主要艺术活动：

2017 年　5 月 "为了一片蓝天——环保主题展"（北京女画家联谊会 /81 美术馆 / 北京）

　　　　4 月 "花间逸趣——当代中国花鸟画邀请展"（中国画美术馆 / 北京）

2016 年　5 月 "固本流远——当代中国画名家学术邀请展"（中国画美术馆 / 北京）

　　　　5 月 "春燕话羽——全国女画家作品邀请展"（河北省美术馆）

2015 年　10 月 "中国韵——庆中新建交 25 周年艺术作品展览"（华中文化中心艺术展览馆 / 新加坡）

　　　　6 月 "美丽中国——中国重彩画作品展巡回展"（中国美术馆 / 北京）

　　　　4 月 "精彩历程——北京女美术家联谊会成立二十周年大展"（国艺美术馆 / 北京）

2014 年　8 月 "海岳风华——第二届中国当代实力派书画家邀请展暨《中国书画》杂志书画院第二届年展"（中国国家画院 / 北京）

　　　　4 月应邀参加 "联合国中文日书画展"（纽约联合国总部 / 美国）

　　　　4 月 "为中国画——全国艺术院校师生展"（中央美术学院美术馆 / 北京）

2013 年　12 月 "中华情·心连心两岸书画艺术交流展"（全国政协礼堂 / 北京）

　　　　7 月 "新多元主义与后东方主义——中关村画院巡回展"（东京站 / 中国文化中心 / 日本）

　　　　6 月 "凯风和鸣——首届全国中青年花鸟画提名展"（获优秀奖）（保利博物馆 / 北京）

　　　　5 月 "第四届全国中国画展"（江苏省美术馆 / 南京）

2011 年　4 月 "纪念辛亥革命 100 周年两岸百家水墨大展"（台北）

2010 年　11 月 "重彩·创造——中国重彩画获奖画家作品展"（北京画院美术馆 / 北京）

2009 年　12 月 "中国百家金陵画展"（中国画）（江苏省美术馆 / 南京）

　　　　9 月 "继往开来——蒋采苹从教 50 周年师生作品展"（中国美术馆 / 北京）

2008 年　11 月作品《晖》入选 "2008 造型艺术新人展"（中国美术馆 / 北京）

　　　　11 月作品《人群中》入选 "2008 造型艺术新人展"（中国美术馆 / 北京）

　　　　10 月 "全国第七届工笔画大展"（北京）

　　　　5 月 "全国首届中国画线描艺术展"（获最高奖项优秀奖）（河南省博物馆 / 郑州）

2007 年　8 月 "庆祝中国人民解放军建军八十周年美术作品展览"（中国美术馆 / 北京）

论文及作品发表：

2015 年 5 月《美丽中国——中国重彩画集》天津杨柳青画社

2010 年 11 月《重彩·创造——中国重彩画获奖画家作品集》文化艺术出版社

2009 年 12 月《2009 中国百家金陵画展（中国画）作品集》江苏美术出版社

2009 年 4 月《当代中国重彩画集》天津杨柳青出版社

2008 年 5 月《全国首届中国画线描艺术展》河南美术出版社

2008 年 4 月《纪念郭味蕖先生诞辰一百周年全国花鸟画名家作品集》人民美术出版社

个人画集（文集）：

2013 年《意韵工笔系列——中国当代美术最具潜力画家工笔系列·叶丽美》江西美术出版社

2012 年《当代工笔画色彩的现代性初探》获中国艺术研究院 2012 届硕士研究生优秀论文　中国艺术研究院

2009 年《学院派精英——叶丽美》北京工艺美术出版社

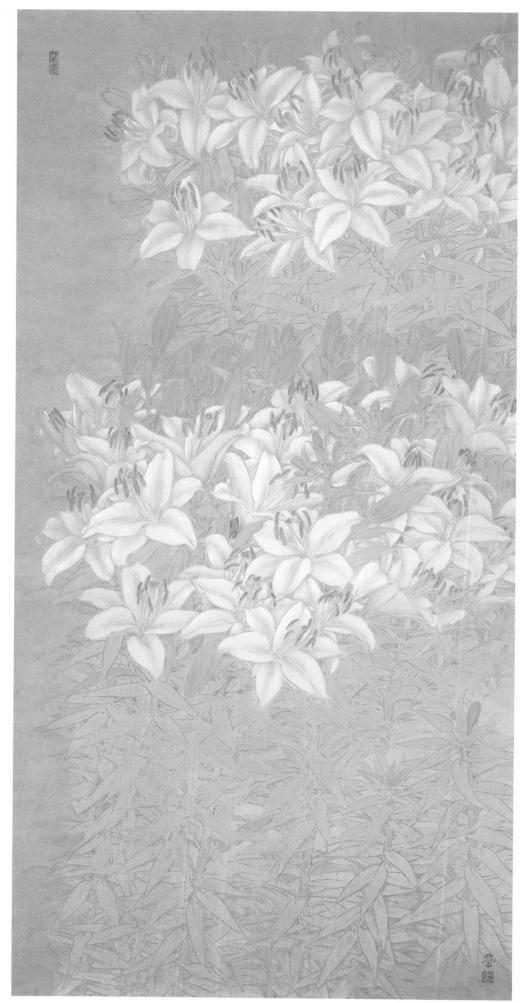

又遇风暖 136cm×68cm 2017

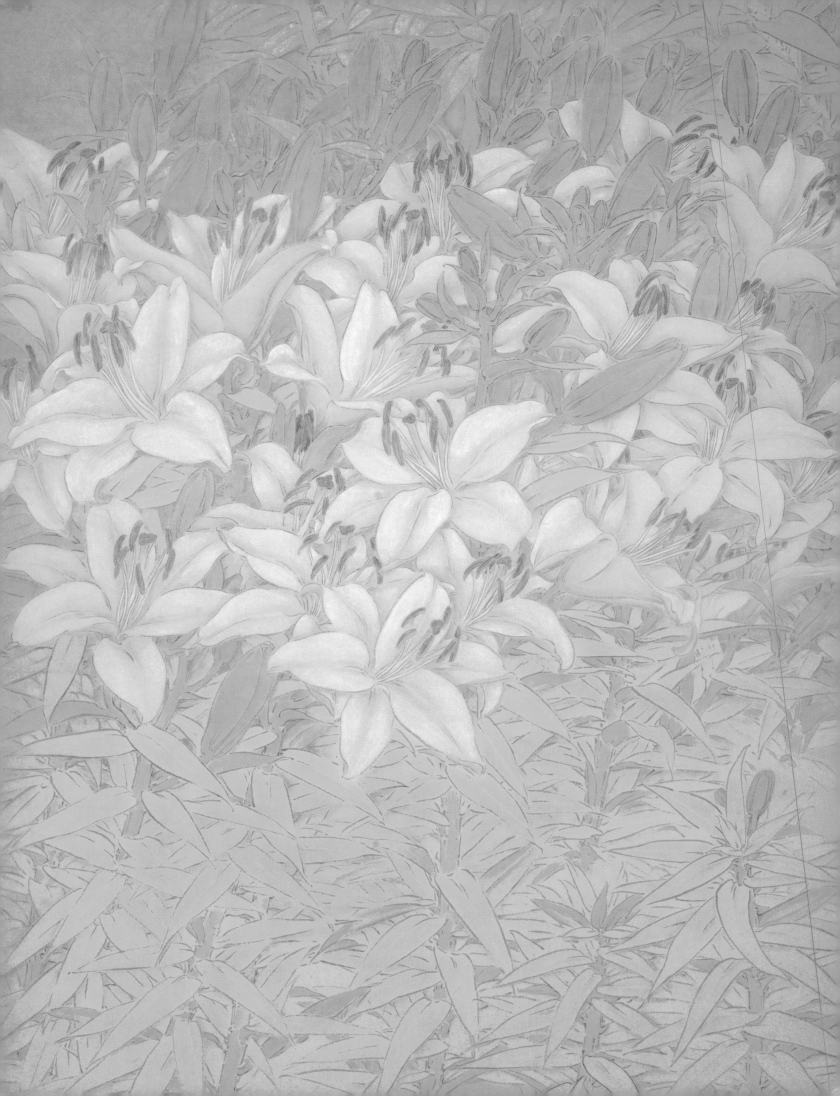

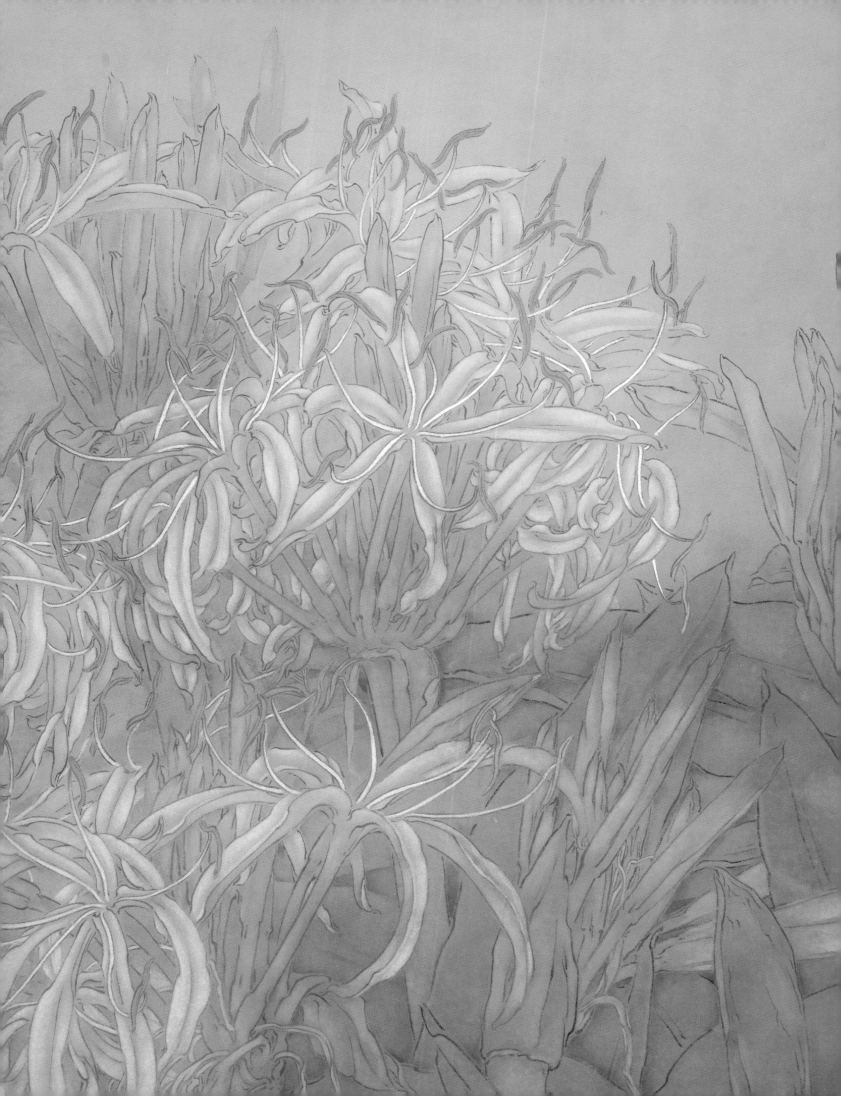

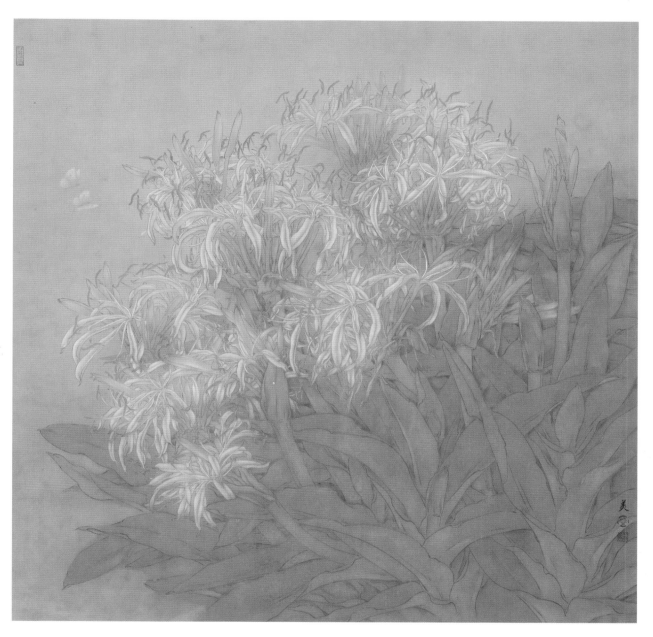

三秋一觉庄生梦　68cm×68cm　2017

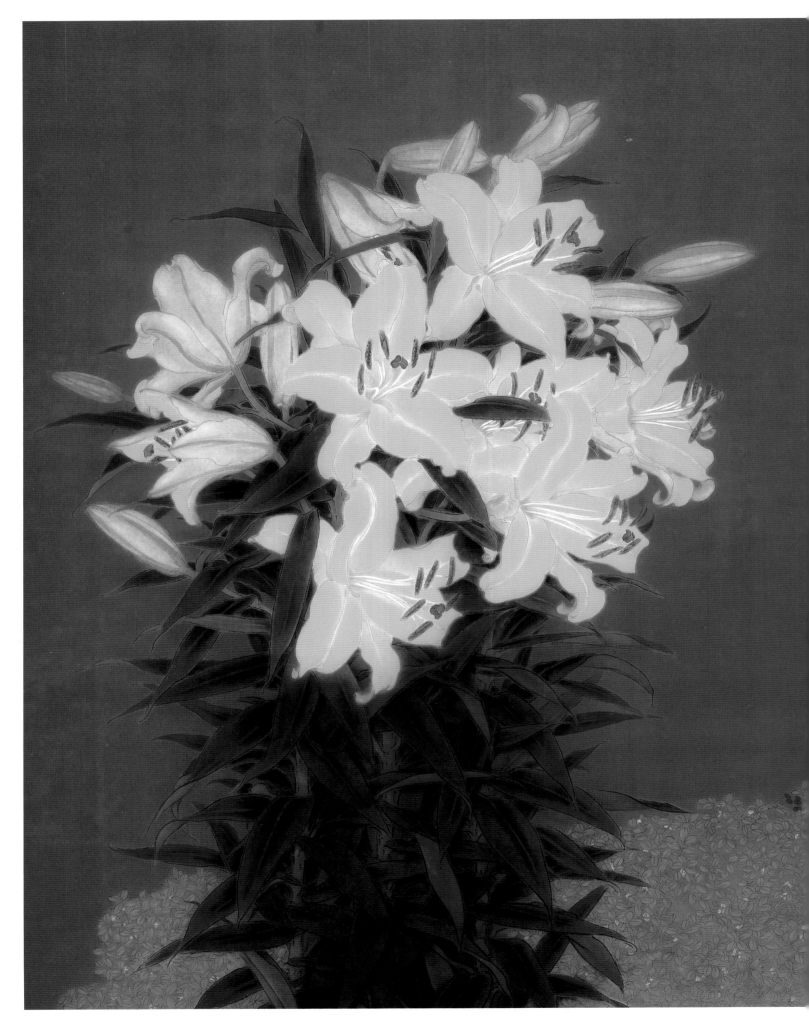

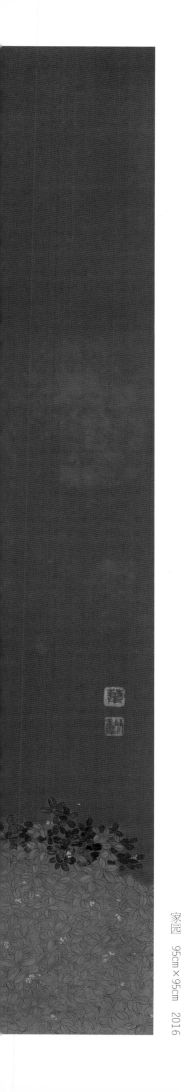

家园　95cm×95cm　2016

在风中追逐美好

　　在飘荡的风中，嗅着飘来的花香，寻找那些花香由来的地方，在风中追逐种种美好的境像，这是我的梦，也是我的生活。

　　风，飘忽流淌，总是带来淡淡而又满满的气息，告诉我那追逐的触觉，哪里有别样的风情，神秘美丽、悠远而明晰，随时随地将飘然而至。在那些迷人的境韵里，或有唐宋的富丽精致，有明清的洒脱性情；或又有徐志摩般的多情绵长，有席慕蓉似的飘逸散淡。只要轻轻拈香细品，各种的美好便在思绪中慢慢拉长、漫开，浸润着心田，送来满心欢喜，慰藉着我那颗不愿停歇的灵魂。风，就这样带着各种各样的风情，抚摸爱美的心弦，触动追梦的情绪，去发现美好，那种必须用最美的图画才能展现的美好。

　　风情，是撩动艺术灵魂的那抹激情，有时含蓄内敛、明丽婉约，有时奔放热情、豪迈飘扬，就像那美丽热烈的版纳，密莽丛丛，野林逸草用其强大的生命各显活力。又如清晨在浓雾中尽情吐放娇美的花儿，尽管不得不在热火般的午后疲惫垂首，但每日送走烈日的炎热后依然又迎着朝霞盛放。生命如歌，如同这里的傣家姑娘朗朗的欢笑声，随时从丛林中、溪涧边荡漾而来，生命的欢快如此的有节奏，古老却又鲜活！

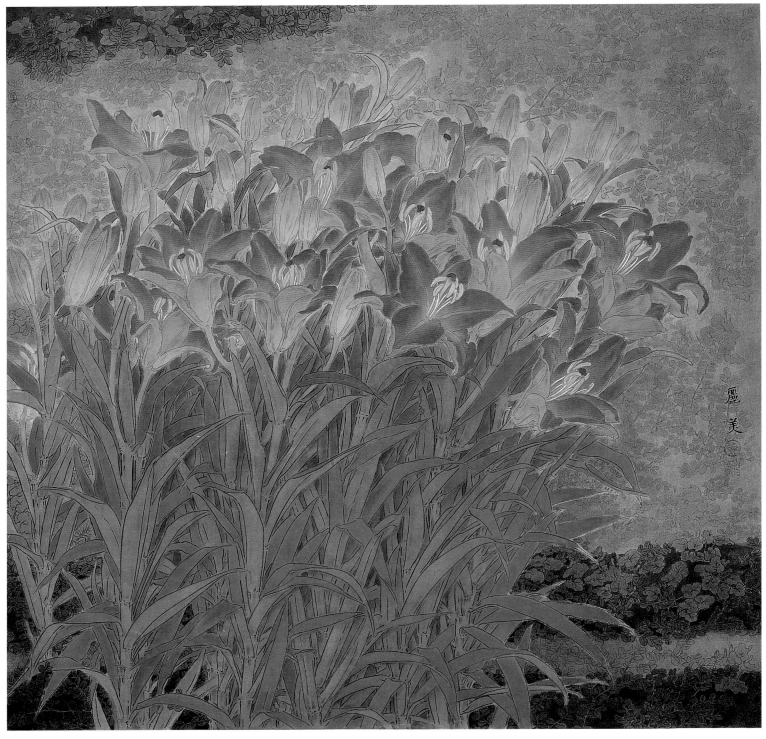

芳草春事　75cm×75cm　2015

　　版纳的风，总带着浓浓的泥土香气和原始森林的幽壮气息，这是醉人的地方，是艺术家随处都可以抓住壮思与柔情的圣地。

　　还有那笼罩着佛光的小城清迈，也是美得如此的纯粹，就连这里的风都是这般的多情，像那柔美的歌声，轻柔而来，轻拂而过，如同这里的姑娘的轻声慢语，似乎怕打扰任何生命的安宁。太阳显得格外的通透，好像空气中的尘埃也因为佛的神圣而被过滤干净似的，使风儿送来的花香也直沁心脾。青山连天碧，草木遍地香。花儿在这片神圣而又无比世俗的泰国小城中开得热闹极了，万芳争艳，就连小草的生命力也被释放得极其强大，散发着耀眼的油亮碧绿。明媚的阳光和滋养的雨水，轮流温润着这个地方的万物，自然景致的美丽如同这里人

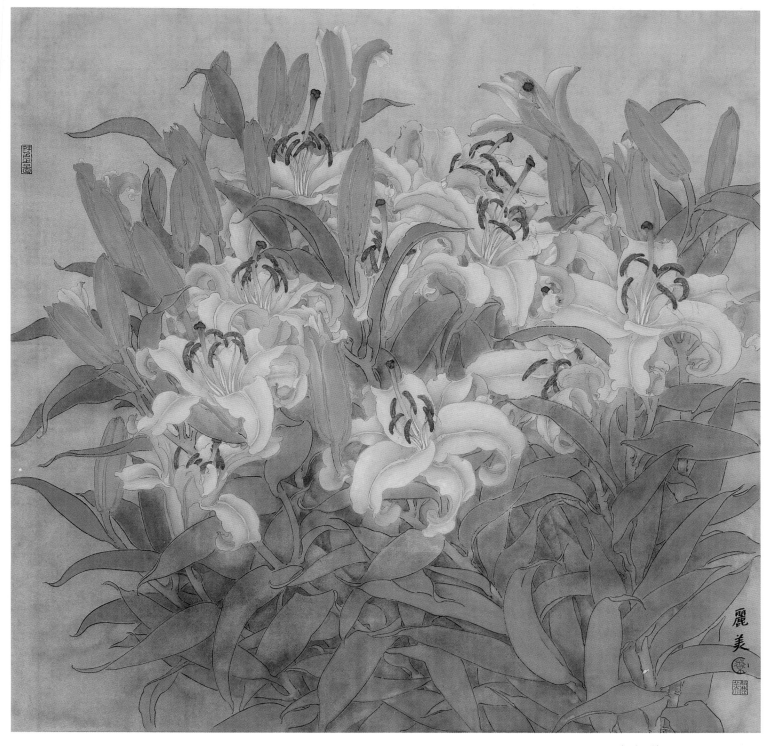

赋丽为美 68cm×68cm 2013

们脸上的幸福一样，洋溢着这个多情小城的美好，这片《小城故事》浪漫的发祥地。

　　在这里，艺术家可以轻易地自由流连往返于高尚与世俗、精神与物质的两端，思想家也能在此处轻松地获得广阔的灵感天空，因为，这是版纳之后又一个艺术源泉之地。又一群追梦的年青艺术家在他们尊敬的师长的率领下，不远千里，披尘而至，在丛林花草间留下发奋激扬的艺术足印。太阳清亮的光辉洒落在这群追逐美好的人们身上，阳光哺育的大地用无限的美好回报这些爱美的人，这种美悄然跃进这群艺术家的图画中，伴着尊师的谆谆教诲，此志不渝地追逐着风中的美好，追寻这人世间最美的东西。

<div align="right">2014 年 4 月于北京梧桐阁</div>

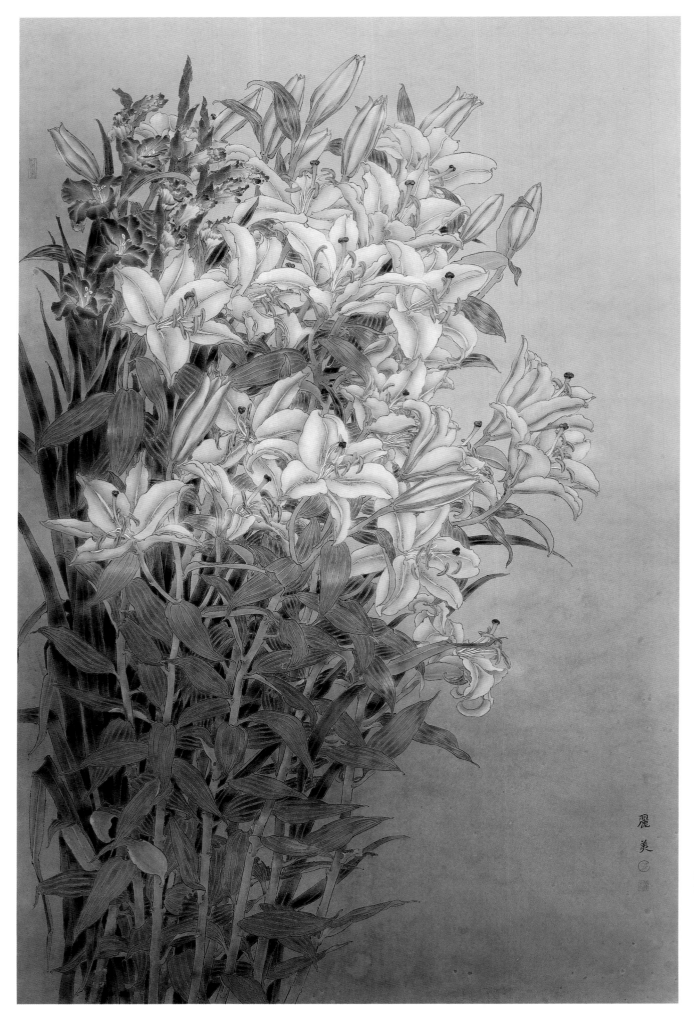

花雾　180cm×96cm　2011

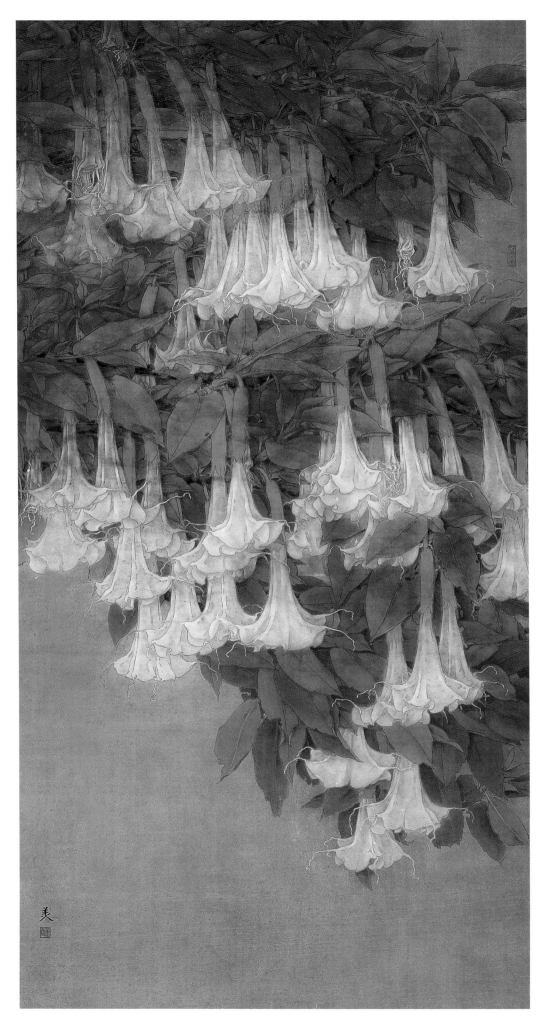

此处有清净　136cm×68cm　2016

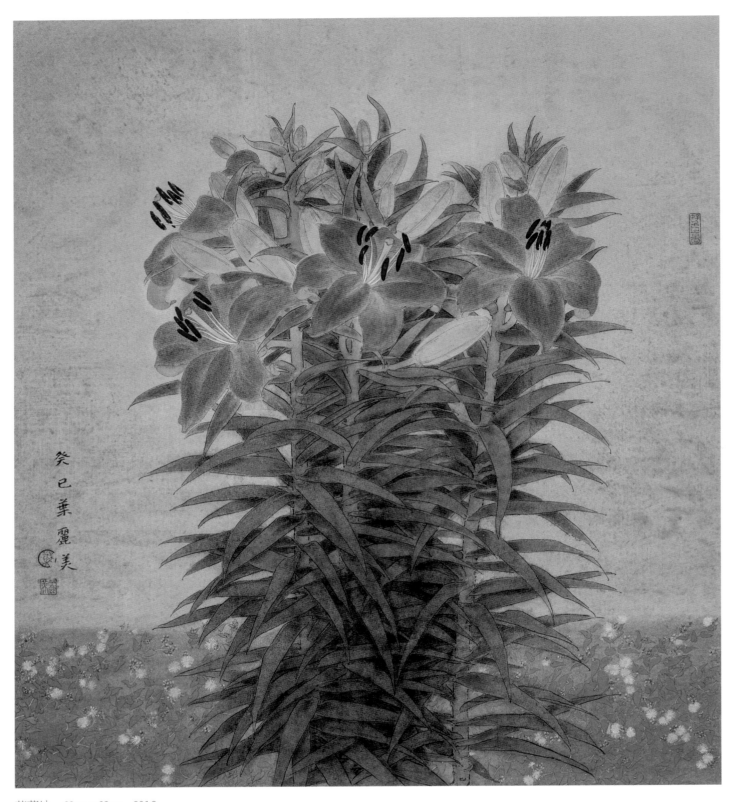

芳草地　68cm×68cm　2013

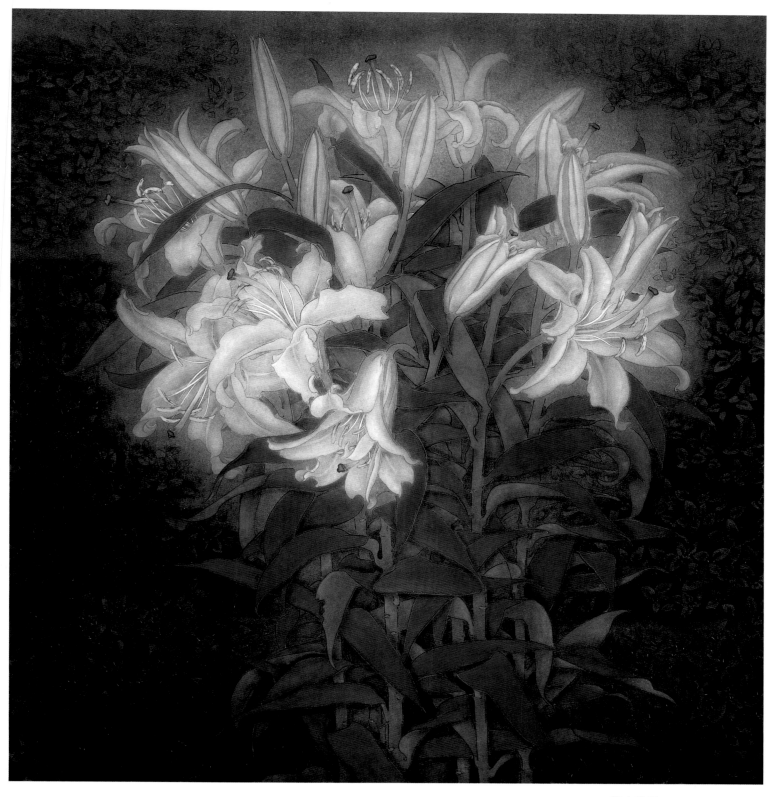

那个春天　68cm×68cm　2012

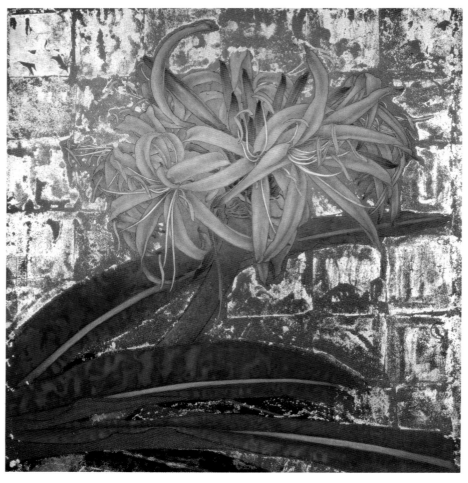

风华　50cm×45cm　2012

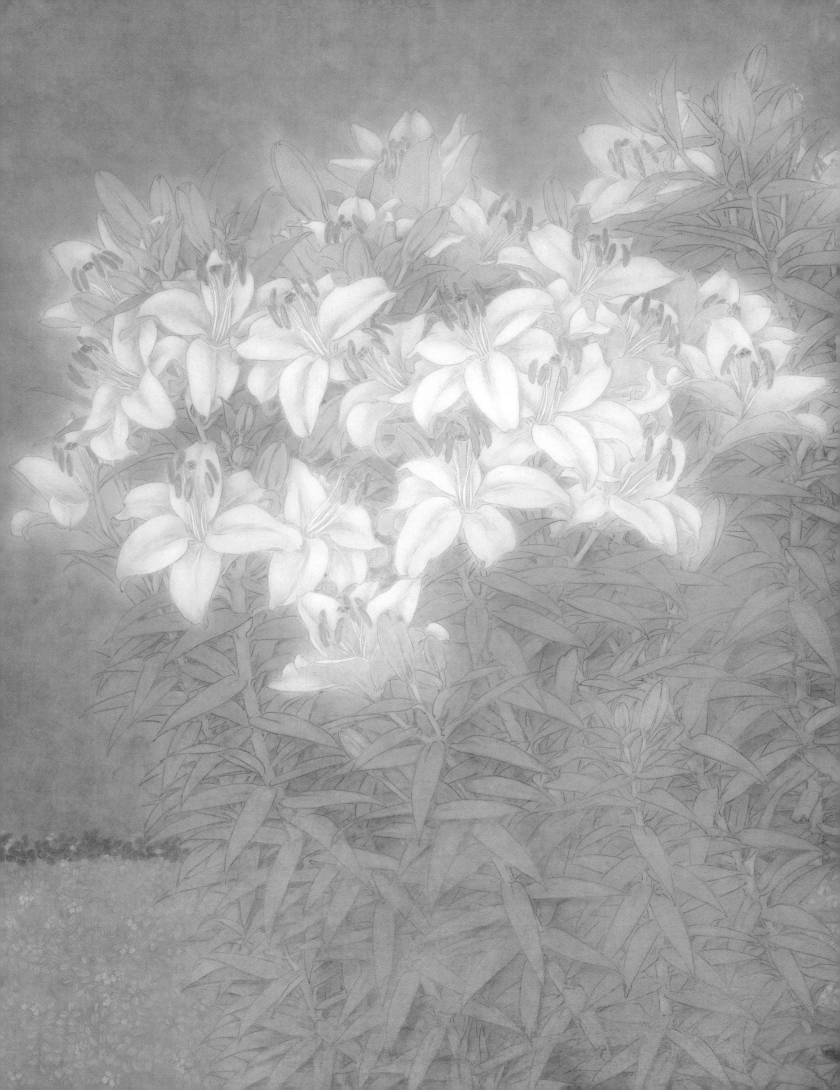

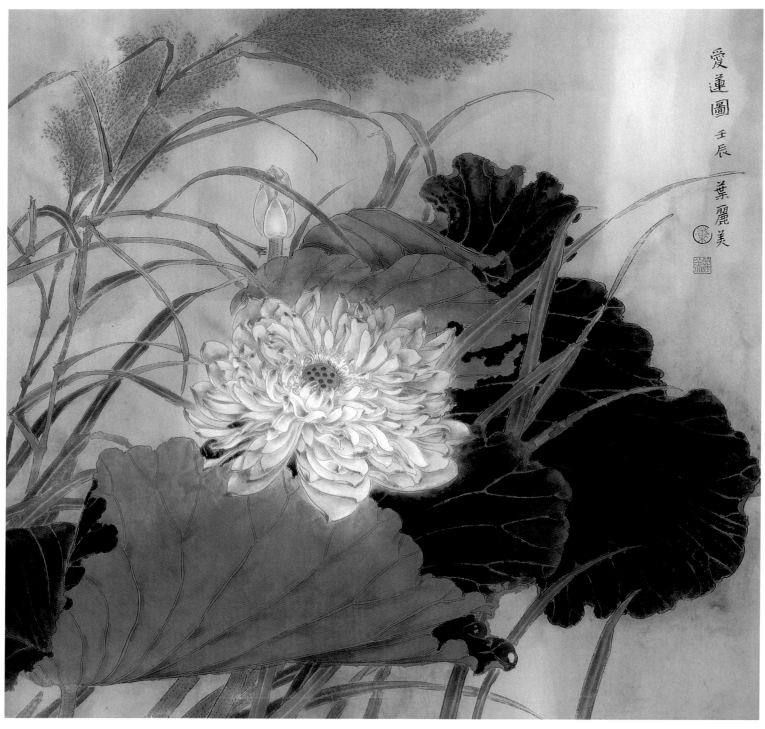

爱莲图　65cm×65cm　2012

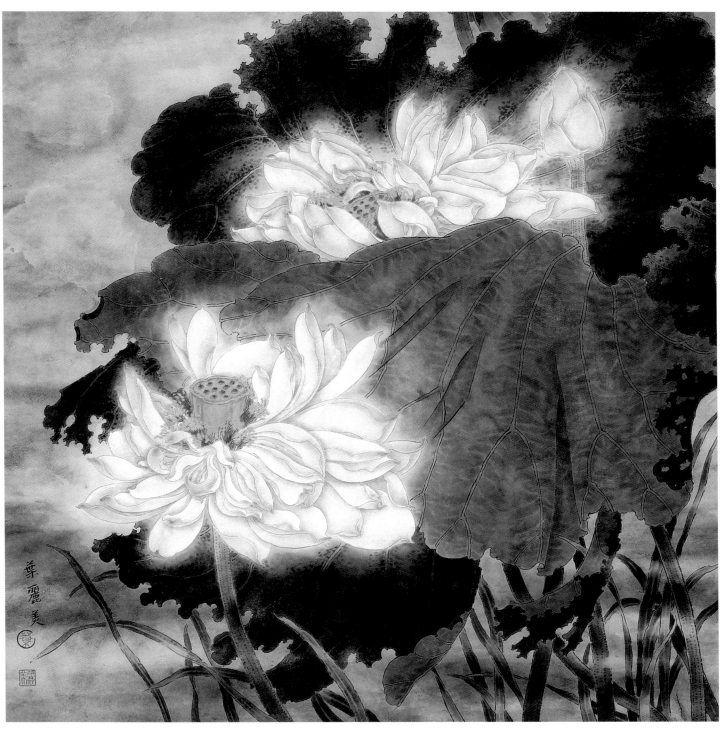

佛心无尘　65cm×65cm　2012

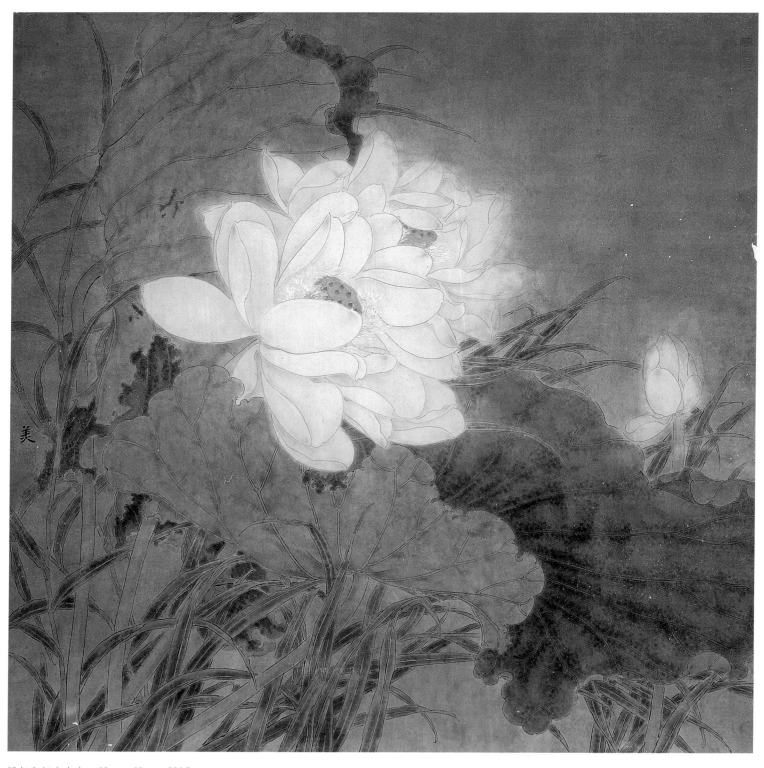

疑似湘妃出水中　68cm×68cm　2015

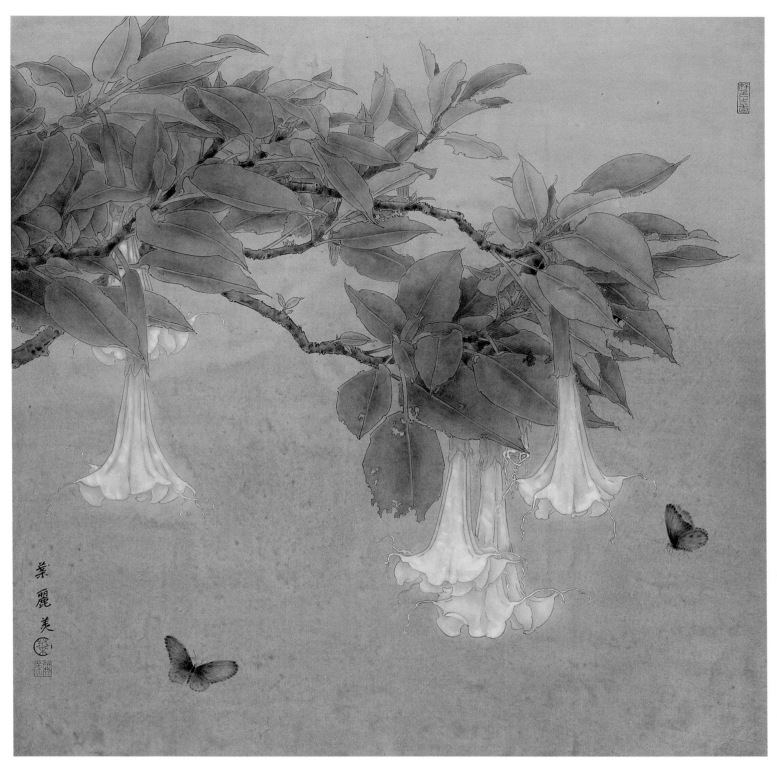

花影逍遥　68cm×68cm　2013

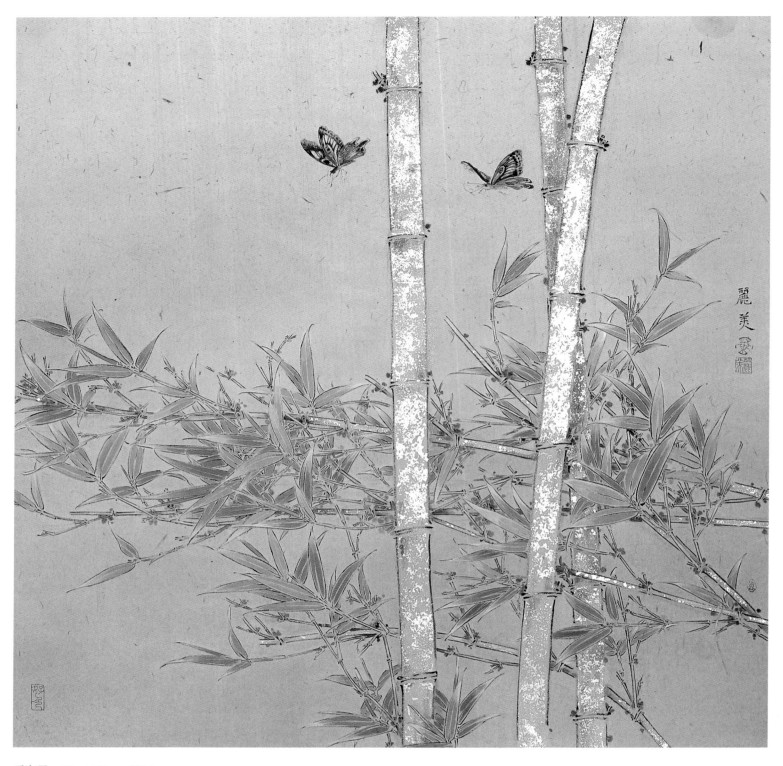

觅东风　68cm×68cm　2015

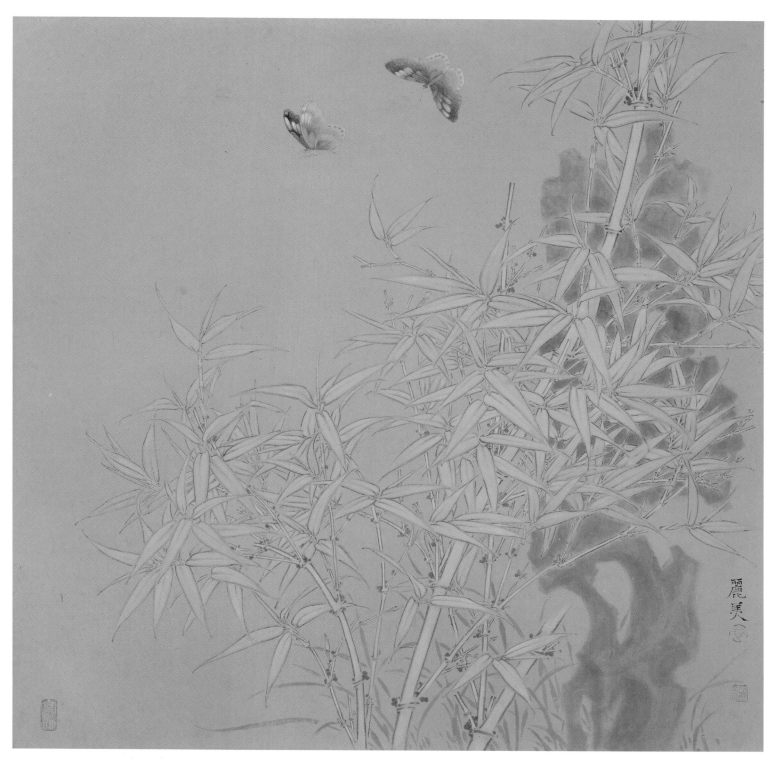

又见新竹似当年　68cm×68cm　2015

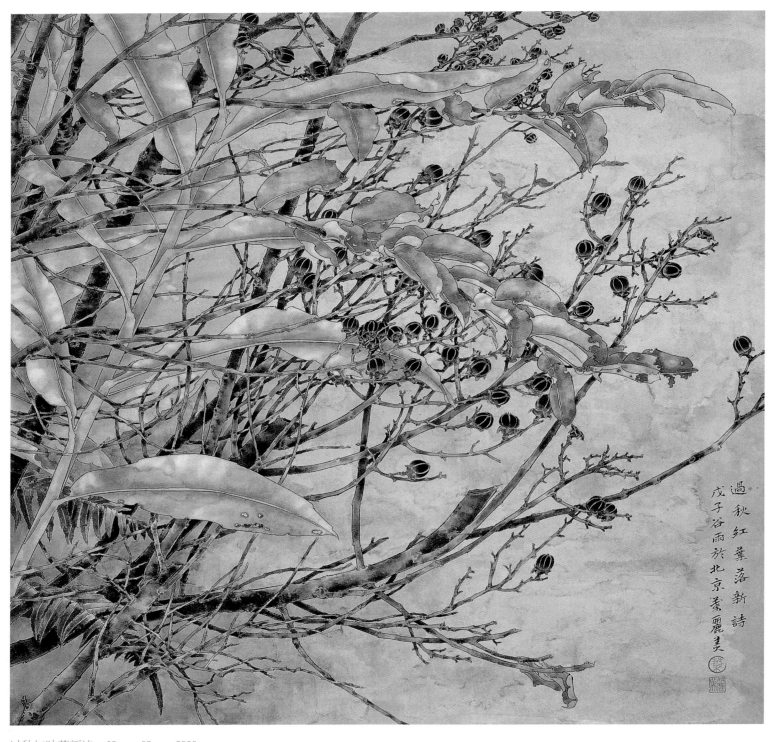

过秋红叶落新诗　68cm×68cm　2009

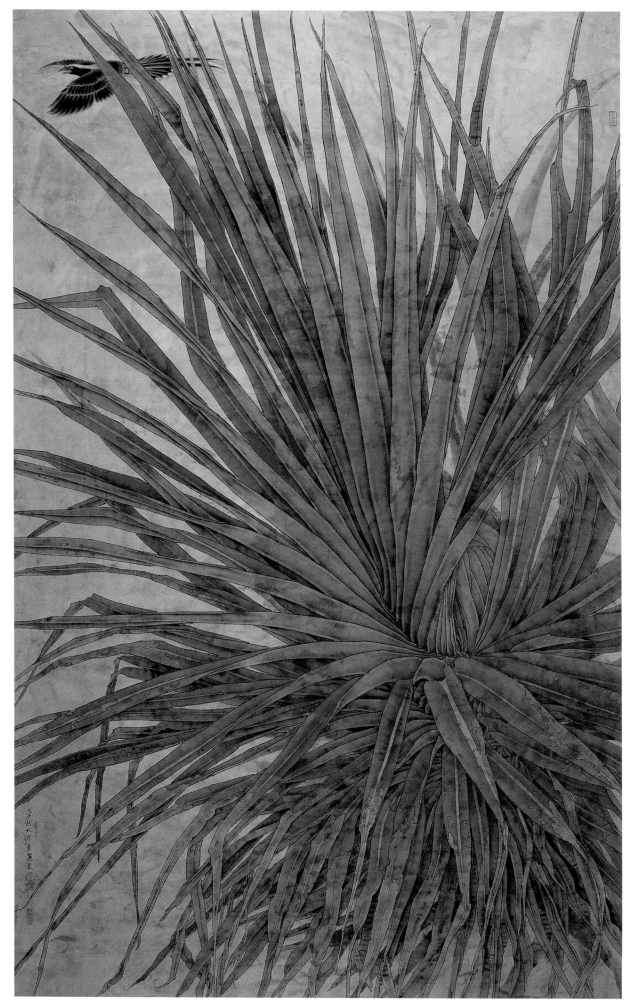

岁月如歌 180cm×98cm 2008

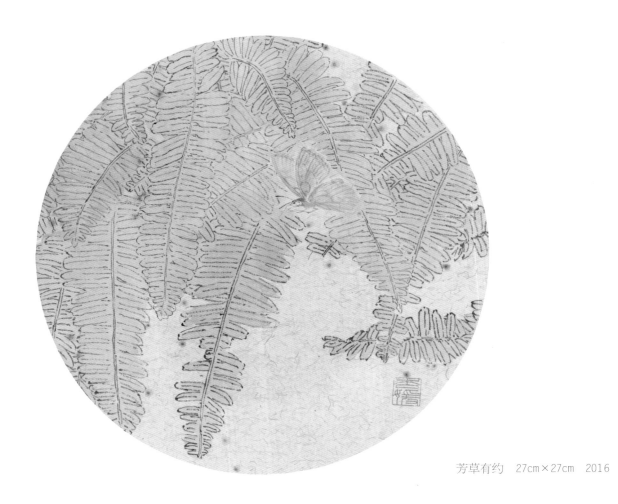

芳草有约　27cm×27cm　2016

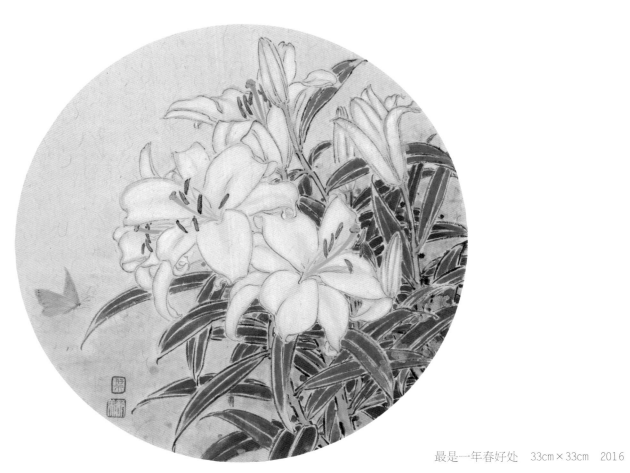

最是一年春好处　33cm×33cm　2016

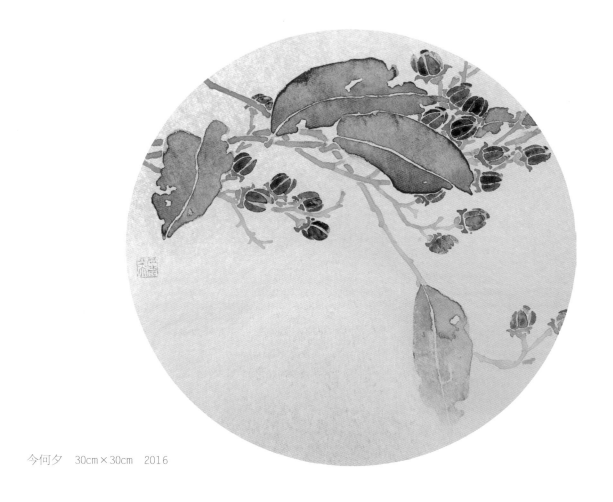

今何夕　30cm×30cm　2016

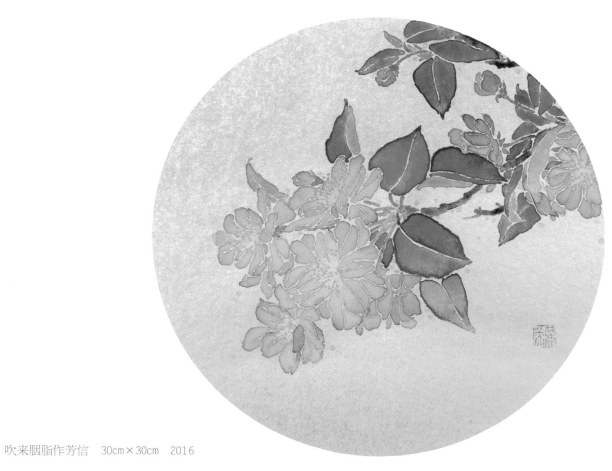

吹来胭脂作芳信　30cm×30cm　2016

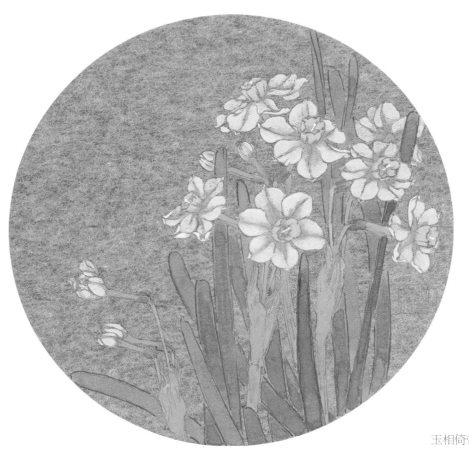

玉相倚带仙风　21cm×21cm　2014

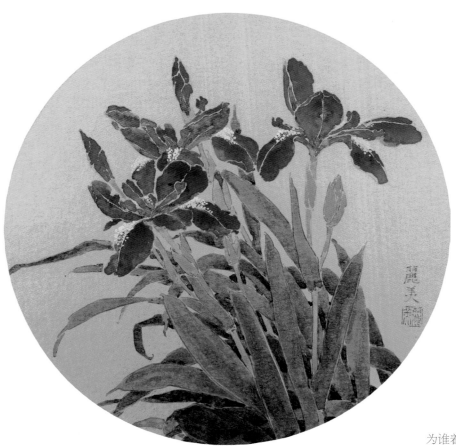

为谁着颜色　21cm×21cm　2015

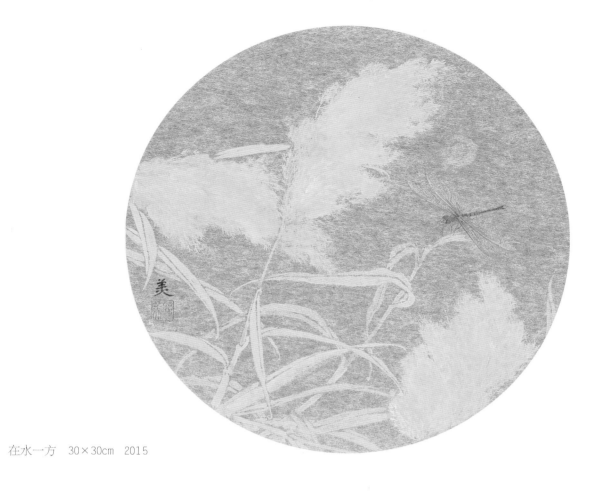

在水一方　30×30cm　2015

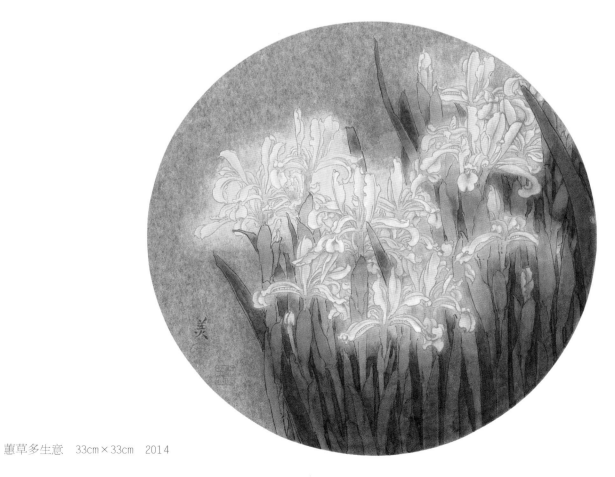

蕙草多生意　33cm×33cm　2014

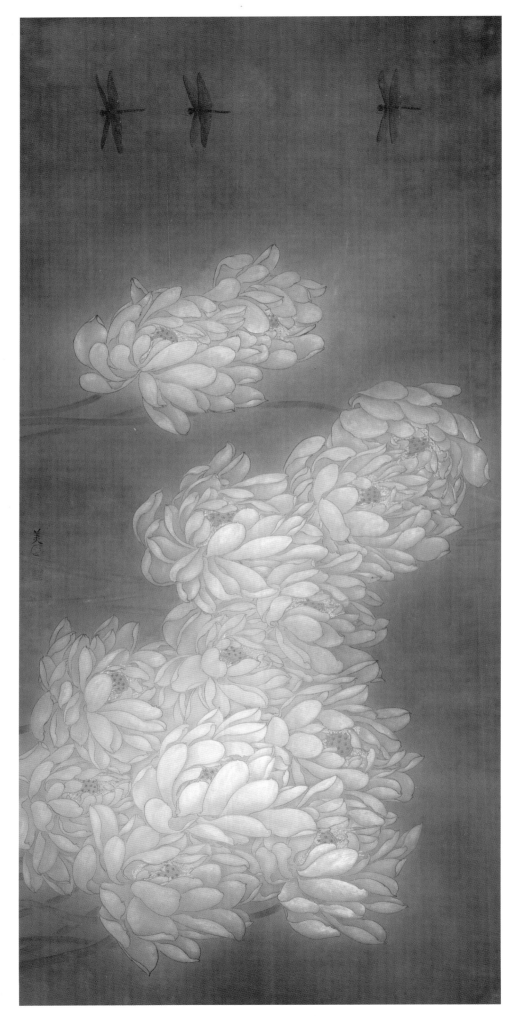

惟有清心渡香来　136cm×68cm　2015